KURASHI NO TECHO

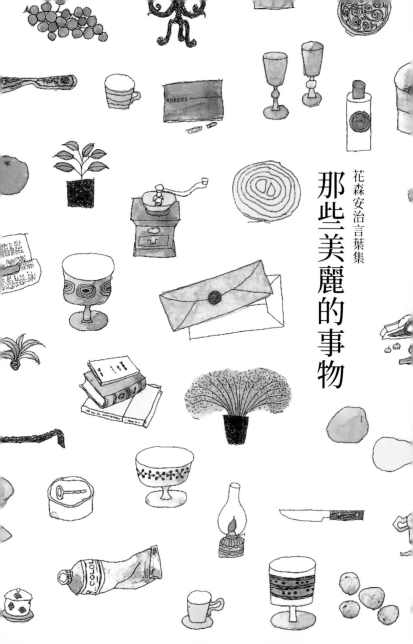

花森安治言葉集

那些美麗的事物

QUICK COOK

COFFEE & TEA

TUESDAY

WINE
&
CIDER

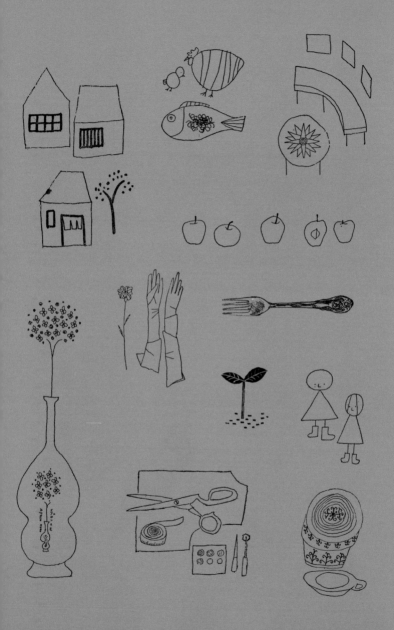

花森安治言葉集

那些美麗的事物

封面繪圖・插畫
花森安治

原書設計
成澤　豪・成澤宏美（なかよし図工室）

原書協力
土井藍生

前言

為了打造珍惜「理所當然的生活」的世界，花森安治在戰爭一結束，就創辦了《生活手帖》。身為總編輯的他所寫的每一篇文章，都充滿了「重建受戰爭摧毀的生活」這個心願。另一方面，他還是一位從封面、插圖到版面設計都一手包辦的藝術家。「這裡放一張圖會更好。」讀完原稿之後，花森不需要參考任何資料，就能隨手添上插圖，讓整個版面熠熠生輝，充滿現代感，時而輕鬆愉悅，時而借古諷今，顯得格外奪目。

本書收錄了500多幅花森裝飾版面的插圖，以及談論生活美學的心得，類別橫跨隨筆、烹飪、手工藝與時尚，相當多元豐富。就如同他對同仁所說的：「融入日常生活的美，才是名副其實的美。」出自他筆下的插圖，題材大多來自身邊熟悉的物品。重視生活的花森，透過充滿慈愛的觀察之眼，挖掘出身邊物品之「美」，並將之一一畫成了書中收錄的這些小小圖畫。此外，還加入了花森在追求「名副其實的美」時曾經說過的珠玉短語。

在此獻上這些永遠不退流行的插畫，以及花森對於「美麗生活」的想法。

無論身處哪個時代，
美麗的事物
總與金錢或時間無關。
唯有敏銳的感知、
專注於日常生活的真誠眼光，
以及不斷努力的勤奮雙手，
才能時時創造出最美的事物。

（1世紀第1期〈自己做首飾〉1948年）

獨具慧眼、懂得鑑賞美麗事物的人，
是隨時都能讓自己的生活恰如其分、
如實而美麗的幸福人兒。

〈《服飾讀本》〈美麗事物與無價之寶〉1950年〉

9 X 9

DRUGSTORE

ZYYSRA
DICTIONARY

倘若世界上的國家，都能放下所有武器，

將這筆錢用在他處，

我們的生活一定會更加美好，更加光明。

《一荩五厘的旗幟》〈丟掉武器吧〉／1968年

認真考慮怎麼樣的事情，
能讓我們每天的生活，
過得開心一些、
愉快一點，
才是真正的「時髦」。

（《stylebook》夏季號 1946 年）

一點點的小小巧思
就能創造出
無限喜悅
與滿心愉悅

（2世紀第28期 1974年）

DAS
HAPPT
AL.

ICE CREAM

MAGI
COMP

無論男女，只要活著，
就會對美有所期盼，
這是人的本能。
而所謂的美，
不管是對於內在還是外在，
都是一種幸福。
既然如此，
就不要羞於渴望幸福。

（《Soleil》第10期〈給年輕人〉1949年）

035

我們需要的，是美。

（《一瓱五厘的旗幟》〈那些美麗的事物〉／1968年）

無論心情 有多淒慘

都要心懷謹慎 勿失一顆愛美的心

正因生活悲愁

就更需要為愛美的心 點上一盞潔淨明燈。

〈《stylebook》夏季號 1946年〉

不管是誰，
只要認真看待自己的生活，
就一定會想要過得稍微再快樂一些，
稍微再精彩一些。
我們想告訴大家，
為了得到更好、更美的東西，
所付出的努力與工夫，
就是時髦的標準定義。
我們想告訴大家，
這些正是為我們開創明日世界的力量。

（《stylebook》夏季號 1946 年）

《生活手帖》從第一期到第一百期，都是由我親自去採訪、拍照、撰稿、排版、繪製插圖與校稿。對於身為編輯的我來說，這是勝過一切的生存價值，是喜悅無比、引以為傲的事。

即便是大量生產的時代、資訊產業

的時代、電腦的時代，但我認為製作雜誌這件事，終歸是一項「手工業」。若非如此，我做不下去。

說得更精確一點，我認為編輯這份工作，其實是講求「工匠」般的才能的。

因此，我希望能夠忠於編輯一職，至死方休。在那一刻到來之前，我會不斷地採訪拍照、撰稿寫作，讓那枝校正的筆染紅我的手指，讓我無愧於編輯這一現職。

（1世紀第100期〈編輯手帖〉1969年）

051

每日的晨昏，

絕非劃破夜空的璀璨煙火般，

絢麗短暫、轉瞬即逝；

而是若隱若現、永不熄滅，

彷彿樸實無華，

卻一分一秒緩緩燃燒的微微燭光……

（1世紀第 5 期〈後記〉1949 年）

我希望能擁有
不論是好是壞
都不模仿他人的心靈潔癖。
這或許需要勇氣，
這樣的話，
我希望擁有如此勇氣。

《《Soleil》第10期〈給年輕人〉1949年》

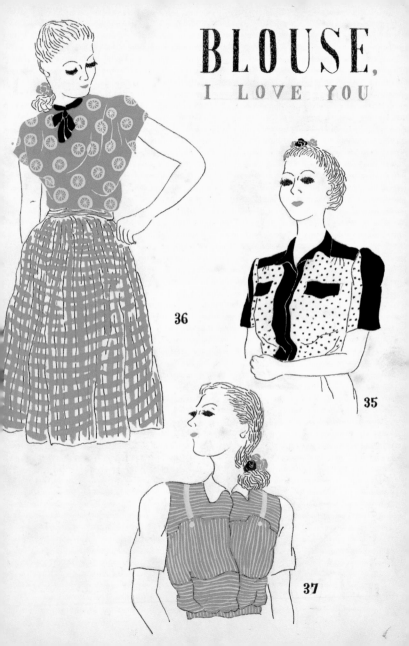

BLOUSE,
I LOVE YOU

36

35

37

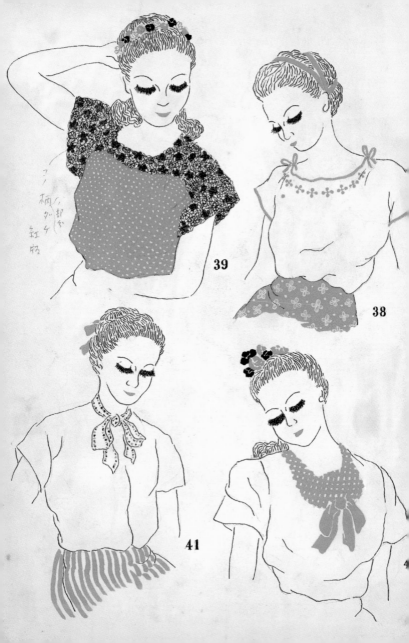

コノ柄ダケ
紅柄

39

38

41

4

我喜歡「生活」這個詞彙，因為它很美。凝視著那張摺了又摺、皺痕累累、滿是手垢的千元紙鈔時，腦海裡就會浮現無數人的手指，將這張紙鈔摺摺疊疊、舒整壓平的景象。迴盪耳邊的，是開懷的笑聲，與無奈的嘆息。

輕搔鼻頭的，是昏暗燈光下熱氣騰騰的食物香氣，與蔚藍天空下那緩緩瀰漫的肥皂香。「生活」這個詞，就是這樣充滿了微微溫煦，與淡淡的感傷。

（1世紀第71期〈編輯手帖〉1963年）

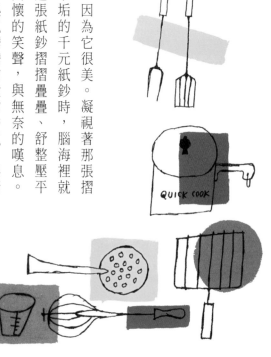

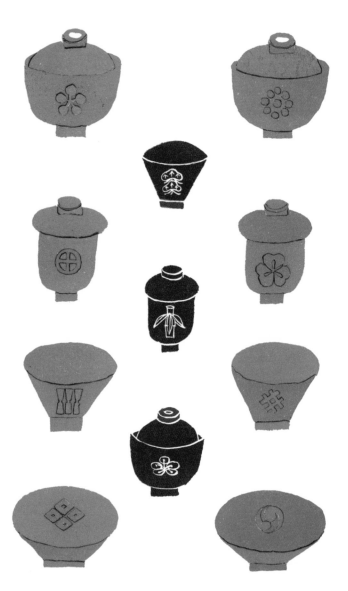

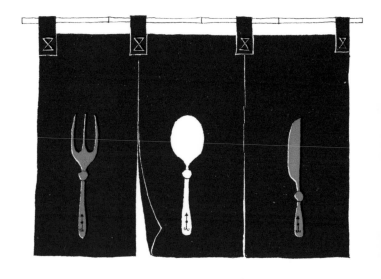

路上的寒氣刺骨，冷風陣陣逼人。

明明是冬天，

但一屏氣凝神，

卻發現春天已化為一絲微弱的甜美氣息，

從空氣的縫隙之中悄悄鑽出，輕觸那顆等待的心。

突如其來的青春讓人多愁善感，

寂寞苦澀，卻又喧囂吵鬧。

驀然回首時，卻轉瞬即逝，

只在漸行漸遠的漫長歲月中，

徒留遺憾與欣羨。

（2世紀第52期〈早春與青春〉1978年）

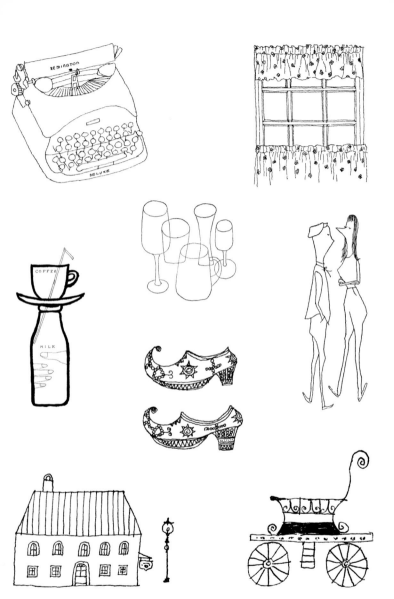

很久很久以前　璀璨星夜之下

有位善良的仙女　住在某個角落

看見辛杜瑞拉　獨自一人　偷偷哭泣

於是揮動魔法棒　輕輕一點

將破舊骯髒的衣服　變成了閃亮華美的禮服

在妳心中　想必也有一位仙女　住在裡頭

那美麗的指尖　一定就是魔法棒

雖然妳　不會像辛杜瑞拉那樣　悲傷嘆息

不過　只要手上有兩三塊舊布

妳也能隨時　創造出美麗的衣裳

色彩漸褪的小片織物　無人理睬的布料碎屑

只要碰到妳那　輕柔的指尖

就會和辛杜瑞拉的華服般　光彩奪目

只有妳才知道　真正的生活方式

只有妳才知道　真正的時髦為何

臉上總是綻放笑容的　善良仙女呀

《stylebook》春天到初夏 1947年

拋下理論與金錢，
坦率地將賞心悅目的事物視為美，
我想擁有這樣的感知力。

〈一戔五厘的旗幟〉〈那些美麗的事物〉／1968年

看到櫻花，人人讚美。
但也不是沒有人
僅是輕輕一瞥，
就在心中認定這份美。

《一爰五厘的旗幟》〈那些美麗的事物〉／1968年

花，可以舒緩觀者思緒，讓房間更加明亮。

從前，就算家裡沒有花，庭院裡也會有綠樹，有青草，只要季節到來，庭院就會看見盛開花朵。只要走出戶外，就會看見清澈藍天，樹木鬱鬱，綠葉蔥蔥。

然而現在卻消失匿跡，無處可尋。

最起碼，家中要有花，有綠葉。

《一戋五厘的旗幟》〈那些美麗的事物〉／1968年

H

ISHO NO.1

融入日常生活的美，
才是名副其實的美。

（取自編輯會議紀錄）

meunière

HOLY BIBLE

你，穿什麼都可以喔。

或許是因為太過理所當然、人盡皆知，才會連憲法都忘記加上這一條。所有人，不管住什麼樣的房子、吃什麼樣的東西、穿什麼樣的衣服都可以。這就是自由的市民。

《《一丈五厘的旗幟》〈井鼠色的年輕人〉／1967年》

FISH SANDWICH

JAM

地球上的所有國家、所有民族、所有人類，
非得要全數毀滅、無人倖存為止，才會甘願
丟掉武器。但是，我們並不覺得人類是那樣
愚蠢至極。

因為我，對人類深信不疑。

因為我，不會對人類絕望。

《《一毫五厘的旗幟》〈丟掉武器吧〉／1968年）

活得像個人這件事，並不是想做什麼，就可以恣意妄為。不想做的事情，若是非做不可，還是得咬牙一忍堅持到底。若是因為無法如此，一不順心就想撒嬌耍賴的話，恐怕無法稱得上是活得像個人。

〈一丈五厘的旗幟〉〈世界不是為了你〉／1968年

為彼此好好活下去，

就好比在狂風大作的日子，屏息凝氣，

朝著風起的方向前行，

迎面而來的，是必須豁出性命的每個日升日落。

但是，在這樣的日子裡，

最起碼要點上一盞

小小的、發出微微光芒的燈……

製作本書時，讓我一直掛念在心的，正是此事。

（1世紀第1期〈後記〉1948年）

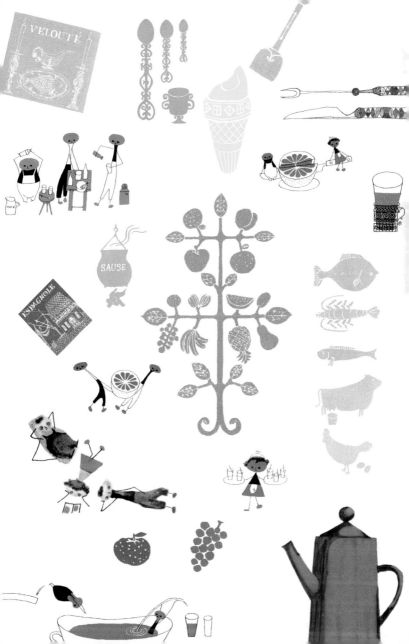

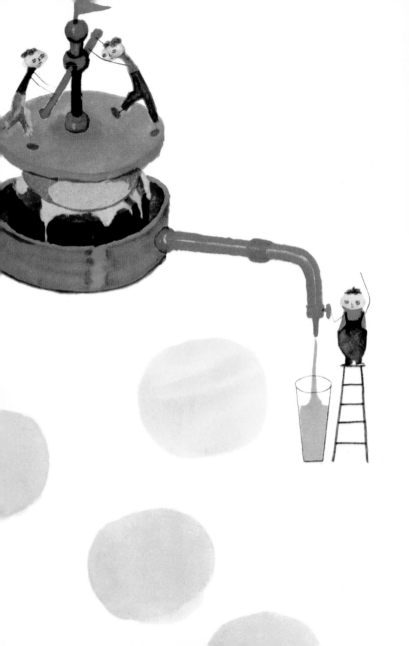

全身裝扮得宜的首要條件，就是切勿過度打扮。搭配得體，並不需要散盡家財。豔妝炫服、張揚誇耀，應該是想要羨煞旁人，使人驚嘆吧。但是這麼做，根本就是在坦承自己對於金錢充滿崇拜，將之奉為至寶。

（《服飾讀本》〈勿過度裝扮〉1950年）

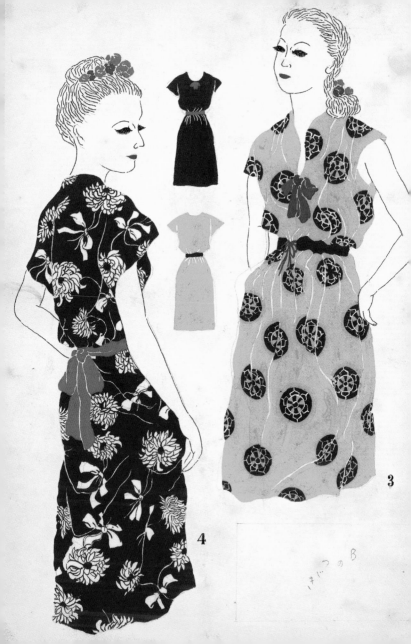

3

4

まつのB

G

K

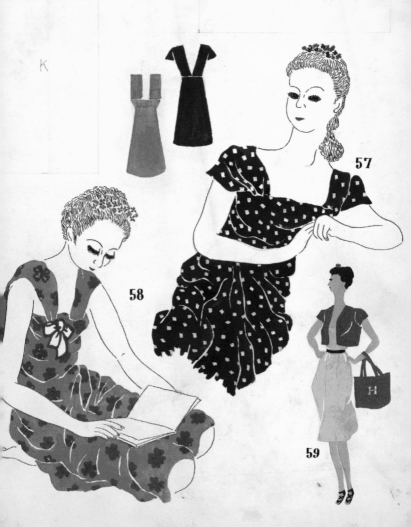

57

58

59

H

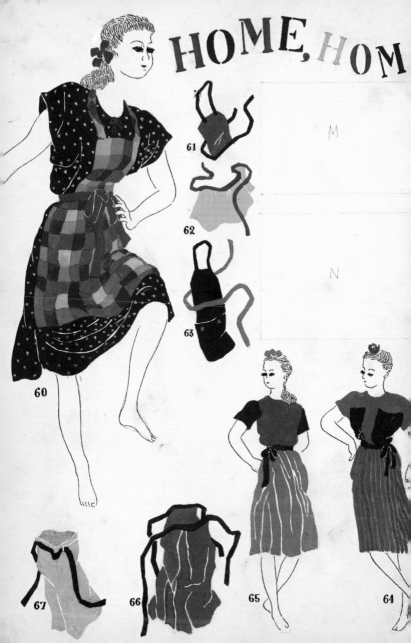

60

61

62

63

M

N

67

66

65

64

想要磨鍊在生活之中

對於美的感受，

就勢必要從平時開始，

接觸美麗的事物。

（《一毫五厘的旗幟》〈一無所有的那時候〉／1969 年）

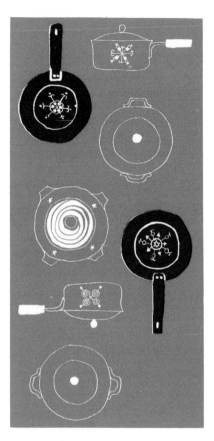

不知從何時開始

一回神

「清晨」已從我們的生活之中

漸漸煙消雲散

揭開一天序幕的　那清爽拂曉

大家　神采奕奕地碰面的

那活力洋溢的早晨

燦爛陽光灑落

晨霧緩緩升起

聲音開朗迴響

啊！「清晨」

勿讓「清晨」消逝

勿讓那日日到來的　「清晨」

從手中　從心中　失去

無論何時　都要擁有清爽的早晨

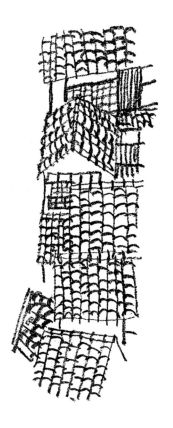

無論何時　都要保有明亮的晨光

（１世紀第74期〈清晨啊‧綻放光芒吧〉1964年）

個性，是缺點的魅力。

（1世紀第4期〈服飾讀本〉1949年）

昨天做了，所以今天也要這麼做。

別人都那麼做了，所以自己也要跟著做。

這樣或許輕鬆，

卻缺少了活下去的真正意義。

（《一茭五厘的旗幟》〈婚禮這件奇妙的事〉／1966年）

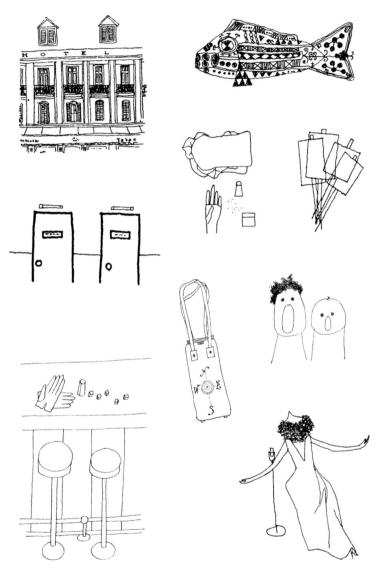

若以為只要朝著嚮往的方向前進，

前方的大門，就會隨時都會為你開啟，

一路上還會鋪滿玫瑰花瓣、

灑落燦爛陽光的話，

恐怕會讓人吃盡苦頭。

因為世界只會在你的面前，

緊閉上沉重又冰冷的大門。

想打開那扇門，

非得靠自己的雙手，指甲血跡斑斑，

用盡全力才能拉開。

除此之外別無他法。

《一炁五厘的旗幟》〈世界不是為了你〉／1968年

119

當戰況日漸激烈，可能會戰敗的鬱悶思緒慢慢揪緊胸口的時候，我們的心，其實已經失去了欣賞「美麗」事物的那份餘裕。

比起欣賞彷彿熊熊燃燒般的豔紅晚霞，更令人擔憂那一夜的大空襲不知來自何處。還來不及欣賞皎潔明月，便不禁憎恨今晚刻意的

燈火管制已派不上用場。

與其欣賞路邊野花的美，還

是先拔幾株起來，看看能否

果腹。

《一菱五厘的旗幟》〈一無所有的那時候〉／

1969年）

je pense à cette
charmante et si
parisienne étrangère
qui habitait Neuilly
avant la guerre:
tout en traversant
le couloir du Ritz
elle racontait sa
joie profonde, la
joie intense qu'elle
avait eue en
débarquant au Havre

124

我是編輯，我的手上握著一枝筆。

我，不參加示威遊行，也不靜坐抗議。

因為我的手上握著一枝筆。

（《朝日新聞》〈我思我風土〉1972年）

QULAXI ṄO
TECHO

MCM Ⅳ Ⅸ

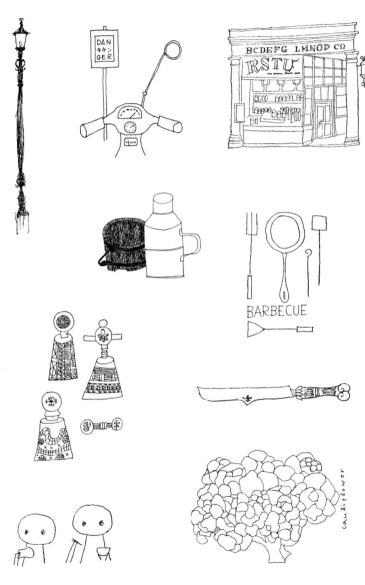

BARBECUE

cauliflower

那是個美麗的夜晚

任誰　應該都不可能

再次擁有那樣的夜晚了

天空　清朗透明

彷彿一片擦得光亮的玻璃

空氣　飄來一股香氣

彷彿在烹煮著某種美食

不論哪一戶人家　哪一棟建築

都把能打開的電燈全部點亮

讓那閃閃燈光

鑲嵌在一片廢墟之上

昭和20年8月15日

那一夜

空襲不會再來了

戰爭已經　結束了

彷彿　一場謊言

總覺得　非常愚蠢

一個勁兒地傻笑　眼淚就這樣落了下來

《《一茭五厘的旗幟》〈看呀！我們那一茭五厘的旗幟〉／1970年》

APRON MEMO

MEMO

APRON

APRONMEMO

FLOUR SUGAR SALT TEA

不願看到人的手藝遭到塵封的原因，坦白說，是不希望人類擁有的各種感受，因此而麻痺。自己的生活、人與人的聯繫，以及世間點滴等事情，都能培養出審美觀，告訴我們何謂美，何謂醜。

（2世紀第52期〈關於人的雙手〉1978年）

LE MAITRE FORGERON

這個世界上，大多數的東西漸漸變得只要買來、就能立刻派上用場。這樣確實方便，

但是，生活中每樣東西都是如此的話，總會讓人突然覺得寂寞，彷彿內心某處有道縫隙般感到空虛。這個時候，往往會讓人想吃媽媽親手煮的菜。正因為什麼都可以買到現成的，手作的那份溫暖，才會格外深刻吧。

（1世紀第67期〈手作的喜悅〉1962年）

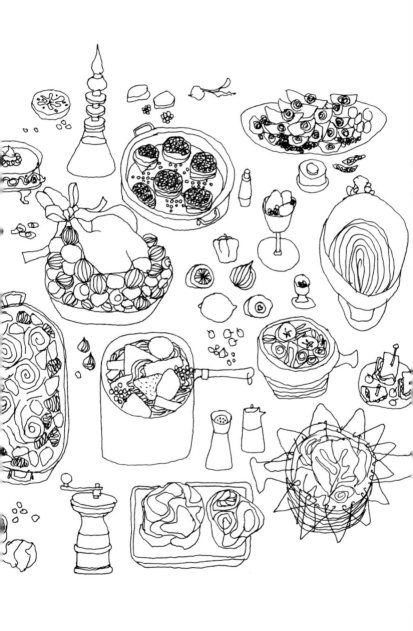

cresc.

ff

140

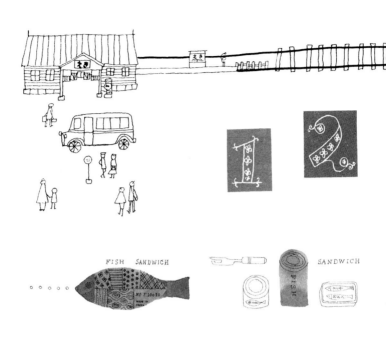

FISH SANDWICH

SANDWICH

FISH

ABIGAIL VAN BUREN

andante

P

妳相信

讓一小塊布料　一小段絲線

一小片紙張　與木屑

變得閃亮繽紛的那雙手嗎?

那雙手　就是妳的手

（1世紀第58期〈屋裡的樂趣〉1961年）

那些美麗的事物

作　　者｜花森安治
譯　　者｜何姵儀

責任編輯｜許芳菁 Carolyn Hsu、黃莀荺 Bess Huang
責任行銷｜朱韻淑 Vina Ju
封面裝幀｜許晉維 Jin Wei Hsu
版面構成｜黃靖芳 Jing Huang

發 行 人｜林隆奮 Frank Lin
社　　長｜蘇國林 Green Su

總 編 輯｜葉怡慧 Carol Yeh
日文主編｜許世瑜 Kylie Hsu
行銷主任｜朱韻淑 Vina Ju
業務處長｜吳宗庭 Tim Wu
業務主任｜蘇倍生 Benson Su
業務專員｜鍾依娟 Irina Chung
業務秘書｜陳曉琪 Angel Chen、莊皓雯 Gia Chuang

發行公司｜悅知文化　精誠資訊股份有限公司
地　　址｜105台北市松山區復興北路99號12樓
專　　線｜(02) 2719-8811
傳　　真｜(02) 2719-7980
網　　址｜http://www.delightpress.com.tw
客服信箱｜cs@delightpress.com.tw
ISBN｜978-626-7288-53-5
初版一刷｜2020年06月
初版四刷｜2023年09月
建議售價｜新台幣380元

本書若有缺頁、破損或裝訂錯誤，請寄回更換
Printed in Taiwan

國家圖書館出版品預行編目資料

那些美麗的事物/花森安治著；何姵儀譯. -- 二版. --
臺北市：悅知文化精誠資訊股份有限公司, 2023.09
面；　公分
譯自：美しいものを
ISBN 978-626-7288-53-5 (精裝)
1.CST: 插畫 2.CST: 畫冊

947.45　　　　　　　　　　　　　　　112010057

建議分類｜藝術設計

《插圖出處》
P.001／書籍《圍裙筆記2》
P.002~003／1世紀第26期《如何在短時間內做出美味料理》1954年
P.004~005／1世紀第31期《咖啡與紅茶》1955年
P.006~007／上：1世紀第32期《我家的酒場》1955年、下：1世紀第
24期《COOL先生的一週間》1954年
P.057、062~064、106~107／1世紀第27期《在廚房的圖案》1954年
P.58~59／《stylebook》夏1946年《BLOUSE, I LOVE YOU》原稿
P.60~61／1世紀第26期《如何在短時間內做出美味料理》1954年
P.98~99／1世紀第24期《COOL先生的一週間》1954年
P.101／《stylebook》夏1946年《率直線條之美》原稿

P.102~103／《stylebook》夏1946年＜HOME, HOME, SWEET,
SWEET HOME＞原稿
P.111／1世紀第24期＜COOL先生的一週間＞1954年
※未標示版權的插圖選自生活手帖社《stylebook》《衣裳》《生活
手帖》（1世紀第1期~2世紀第52期）中由花森安治繪製的插畫。
・「o世紀o期」代表《生活手帖》的期數。創刊號至第100期為1世
紀，次100期為2世紀、再下100期為3世紀；以此類推。2017年3月10
日為止發行至4世紀第86期（合計為第386期）。
・花森安治原文中使用了舊式漢字與假名，本書在著作權者的理解
下，於用語與斷行上做出調整。

KURASHI NO TECHO